21세기 한국사경 정예작가

# 柳光 姜忠模

Kang Choong-Mo

한국미술관 기획 초대전

# 21세기 한국사경 정예작가

# 柳光 姜忠模

Kang Choong-Mo

한국전통사경연구원
Korea Institute of Traditional Illuminated Sutra Copy

# 유광 강충모 선생의 사경전에 부쳐

외길 김경호 (전통사경기능전승자)

寫經을 하는 법은,

닥나무 뿌리에 향수를 뿌려 生長시키며

닥나무가 다 자란 연후에는

닥 껍질을 벗기는 자나 연마하는 자나 종이를 만드는 자나

寫經을 하는 자나 표지와 變相圖를 그리는 자, 經心을 만드는 자,

심부름을 하는 자 모두 菩薩戒를 받아야 하고

齋食(음식을 청결히 가려 먹음)해야 하며,

위의 사람들이 만약 대소변을 보거나 누워 자거나 음식을 먹거나 했을 때에는

향수로 목욕을 한 연후라야 寫經하는 곳에 나아간다.

— 신라 백지묵서 〈대방광불화엄경〉 사성기에서

1

이 글은 우리 조상들이 어떠한 몸가짐과 마음가짐으로 사경수행에 임하였는지를 잘 표현해 주고 있습니다. 사경에 참여하는 자 모두, 심지어는 사경소 내에서 심부름 하는 자(走使人)까지도 보살계를 받아야만 했고, 음식을 가려 먹어야 했습니다. 그리고 닥나무를 향수로 재배하였음과 각 축의 경심에 부처님 사리를 봉안하고 있음을 통해 사경 사성의 전 과정에서 어느 정도의 心身의 청정과 정성을 추구하였는지를 알 수 있습니다.

사경은 기본적으로 경·율·론 삼장을 서사하는 수행을 말합니다. 삼장은 예로부터 불교의 三寶(세 가지 가장 중요한 보배 : 佛−부처님, 法−가르침, 僧−불교 교단) 중의 하나인 법신사리로서 부처님 진신사리와 나란히 예배의 대상으로 숭앙되어 왔습니다. 법보인 진리의 말씀을 서사한다는 것은 사경수행을 통해 진리의 참 의미를 분명히 보고 따르겠다는 신심의 발로에 다름 아닙니다.

어떠한 경계에서도 흔들림이 없는 부동심의 고요하고 청정하면서 평등한 본래면목을 바로 보고(修), 이를 토대로 행동하는 것(行)이 바로 수행입니다. 이러한 수행의 요체는 부처님 말씀 속에 있습니다. 따라서 사경(부처님 말씀의 서사)을 통해 彼我의 차별이 없는 본래면목을 바로 본 후, 이를 실천(구체적인 방법이 팔정도와 육바라밀입니다.)으로 구체화하는 것이 사경수행의 핵심입니다.

義相祖師 法性偈

法性圓融無二相　諸法不動本來寂
無名無相絶一切　證智所知非餘境
真性甚深極微妙　不守自性隨緣成
一中一切多中一　一即一切多即一
一微塵中含十方　一切塵中亦如是
無量遠劫即一念　一念即是無量劫
九世十世互相即　仍不雜亂隔別成
初發心時便正覺　生死涅槃常共和
理事冥然無分別　十佛普賢大人境
能仁海印三昧中　繁出如意不思議
雨寶益生滿虛空　衆生隨器得利益
是故行者還本際　叵息妄想必不得
無緣善巧捉如意　歸家隨分得資糧
以陀羅尼無盡寶　莊嚴法界實寶殿
窮坐實際中道床　舊來不動名爲佛

佛紀二五五八年一月 姜忠模 頓首書

유광 강충모 선생의 사경전을 무한 축하합니다.

지난 10여년 동안 저와 함께 기쁘나 슬프나 변함없이 사경수행의 길을 함께 한 도반으로서 제가 본 유광선생과 선생의 작품에 내해 산략하게 언급하고자 합니다.

처음 금분과 은분을 사는 곳을 물어보려고 제 연구실을 찾아오셨다가 開眼하여 그대로 눌러앉은 후 어언 10년이 지났으니 참으로 묘한 인연이 아닐 수 없습니다. 이후 처음 서예의 기본인 점획의 분명한 개념 정립을 위한 여러 과정의 학습부터, 집자의 과정, 한글서예와 한문서예 결구법의 학습, 그리고 금니와 은니를 최상으로 사용하는 법에 이르기까지 전통사경의 전 과정에 대한 학습기간은 그야말로 부단한 정진의 나날이었습니다. 이렇게 느림의 미학을 체화하는 한편, 늦추거나 중단함이 없는 정진을 병행하였으니 참으로 아름답기 이를 데 없습니다. 선생의 정진의 대표적인 예를 한 가지만 언급하고자 합니다. 사경에 대한 기초 공부로 제가 불교tv에서 사경수행법에 대하여 25회에 걸쳐 강의한 내용을 인터넷으로 5번 이상을 시청하셨다 하니 전통사경에 대한 선생의 학습 열의를 충분히 알 수 있습니다. 그러한 열의는 이론 공부에서도, 실기 공부에서도 동일하게 유지됩니다. 제가 제시하는 한 마디 한 마디를 모두 기록한 후 늘 잊지 않고자 노력하

셨습니다. 여법한 사경수행을 향한 초발심의 마음을 10년 넘게 한결같이 유지하신 것입니다. 그만큼 서원이 굳건했던 것입니다. 이는 선생의 불퇴전의 성품을 단적으로 말해줍니다.

우바새의 신분으로서 일과 사경수행을 병행한다는 일이 생각만큼 쉽지는 않습니다. 그럼에도 불구하고 한결같이 매일매일 시간을 정해놓고 정진을 한다는 것. 그 하나만으로도 선생은 사경수행자의 모범이 되기에 충분하다고 할 수 있습니다. 지난 10여년 동안 제 강의에서 결석한 횟수가 10회를 넘지 않으니 성실함 또한 타의 모범이 되기에 충분합니다. 그러한 부단한 학습 정진이 쌓이고 쌓여 이제는 금자경과 은자경의 장엄경 사경까지도 원만히 사성할 수 있는 경지에 이르렀으니 그간의 노고를 치하하지 않을 수 없습니다. 아직 글씨와 그림 모두 세부적으로는 미흡한 점이 없는 것은 아니지만 이제는 홀로서기를 할 수 있을 만큼의 수행력을 확보한 것으로 믿어집니다. 참으로 아름다운 회향이 아닐 수 없습니다.

선생의 사경전을 재삼 축하합니다. 아울러 그동안의 중단 없는 정진에 경의를 표하며 선생의 사경수행의 더욱 큰 발전과 삼세제불보살님의 가피가 함께 하시길 일심축원합니다.

2015년 12월

# 아제 아제 바라아제

사경을 시작한 지 어언 10여 년이 흘렀습니다.

무량원겁 즉일념은 아니더라도 세월이 이렇게 흘렀나 봅니다. 2005년 1월 억울한 교통사고로 분노를 삭이지 못하고 괴로워할 때 지인의 소개로 법화정사에서 법화경을 붓펜으로 사경하기 시작했습니다. 지루하게 쓰기 시작했지만 어느새 평정심을 되찾고 가해자를 용서하기에 이르러 사경의 힘이 무엇인지 어렴풋이 깨닫게 되었습니다.

대부분 사경수행자들이 법화경 사경 횟수를 강조하고 있었고, 저도 30회 정도 사경했을 때인가 봅니다. 불교TV에서 강의하는 김경호 사경연구회 회장을 뵙고 그때까지 했던 사경이 흉내에 불과한 것임을 알았습니다.

입문하고 쌍구(雙鉤)법으로 지루한 시험기간 3개월을 버티고 나니 김경호 회장님이 붓을 구입하라고 하시더군요. 이루 말할 수 없는 감격의 순간을 지금도 잊을 수가 없습니다. 그러나 기필, 운필, 수필을 하나씩 익히는 것이 기쁘기도 하였으나 결코 쉬운 일이 아님을 뼈저리게 알게 되었습니다.

도중에 포기할까도 했으나 김경호 선생님의 자상한 가르침과 연구회 도반들의 충고로 "그래도 여기까지 왔는데" 마음을 다지고 또 매진하였습니다.

늦은 나이에 시작하여 아직 드러내놓기는 기량이 부족하고 너무나도 부끄러우나 멘토이신 가은 선생님의 댓글에서 '잘할거냐 말거냐가 아니라 할거냐 말거냐'의 기로에서 선택하라고 한 말씀을 듣고 염치를 불구하고 전시를 결심하게 되었습니다.

여러 정예회원님들의 품격을 떨어뜨릴까 심히 걱정이 앞서며 김경호 선생님과 여러 도반 회원님들의 가르침에 거듭 감사하며 신심과 원력으로 더욱 노력하여 보답하겠습니다.

아제 아제 바라아제 바라승아제

2015년 12월

유광 **강 충 모** 두손 모음

감지금니 (여몽환포영), 28×10cm

감지은니 (무생법인), 25×10cm

斷壞即得解脫若三千大千國土滿
中怨賊有一商主將諸商人齎持重
寶經過嶮路其中一人作是唱言諸
善男子勿得恐怖汝等應當一心稱
觀世音菩薩名是菩薩能以無畏
施於眾生汝等若稱名者於此怨賊
當得解脫眾商人聞俱發聲言南無
觀世音菩薩稱其名故即得解脫無
盡意觀世音菩薩摩訶薩威神之力
巍巍如是若有眾生多於婬欲常念
恭敬觀世音菩薩便得離欲若多瞋
恚常念恭敬觀世音菩薩便得離瞋
若多愚癡常念恭敬觀世音菩薩便
得離癡無盡意觀世音菩薩有如是
等大威神力多所饒益是故眾生常
應心念若有女人設欲求男禮拜供
養觀世音菩薩便生福德智慧之男
設欲求女便生端正有相之女宿植
德本眾人愛敬無盡意觀世音菩薩
有如是力若有眾生恭敬禮拜觀世
音菩薩福不唐捐是故眾生皆應受
持觀世音菩薩名号無盡意若有人
受持六十二億恒河沙菩薩名字復
盡形供養飲食衣服臥具醫藥於汝
意云何是善男子善女人功德多不
無盡意言甚多世尊佛言若復有人
受持觀世音菩薩名号乃至一時禮
拜供養是二人福正等無異於百千
萬億劫不可窮盡無盡意受持觀世
音菩薩名号得如是無量無邊福德
之利

無盡意菩薩白佛言世尊觀世音菩
薩云何遊此娑婆世界云何而為眾
生說法方便之力其事云何佛告無
盡意菩薩善男子若有國土眾生應
以佛身得度者觀世音菩薩即現佛
身而為說法應以辟支佛身得度者
即現辟支佛身而為說法應以聲聞
身得度者即現聲聞身而為說法應
以梵王身得度者即現梵王身而為
說法應以帝釋身得度者即現帝釋
身而為說法應以自在天身得度者
即現自在天身而為說法應以大自
在天身得度者即現大自在天身而
為說法應以天大將軍身得度者即

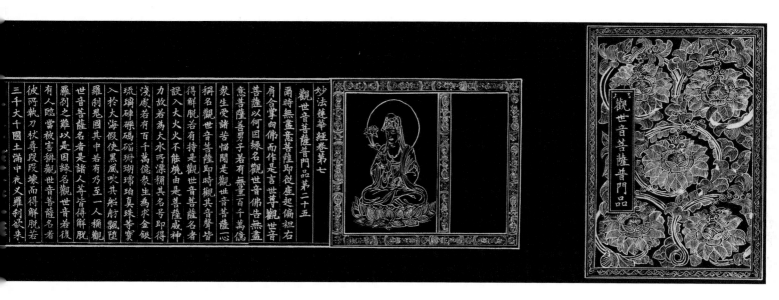

妙法蓮華經卷第七
觀世音菩薩普門品第二十五
爾時無盡意菩薩即從座起偏袒右
肩合掌向佛而作是言世尊觀世音
菩薩以何因緣名觀世音佛告無盡
意菩薩善男子若有無量百千萬億
眾生受諸苦惱聞是觀世音菩薩一心
稱名觀世音菩薩即時觀其音聲皆
得解脫若有持是觀世音菩薩名者
設入大火火不能燒由是菩薩威神
力故若為大水所漂稱其名號即得
淺處若有百千萬億眾生為求金銀
琉璃硨磲碼碯珊瑚琥珀真珠等寶
入於大海假使黑風吹其船舫飄墮
羅剎鬼國其中若有乃至一人稱觀
世音菩薩名者是諸人等皆得解脫
羅剎之難以是因緣名觀世音若復
有人臨當被害稱觀世音菩薩名者
彼所執刀杖尋段段壞而得解脫若
三千大千國土滿中夜叉羅剎欲來

觀世音菩薩普門品

감지금니 (관세음보살보문품), 25×320cm

或遭王難苦　臨刑欲壽終　念彼觀音力
刀尋段段壞　或囚禁枷鎖　手足被杻械
念彼觀音力　釋然得解脫　呪詛諸毒藥
所欲害身者　念彼觀音力　還著於本人
或遇惡羅刹　毒龍諸鬼等　念彼觀音力
時悉不敢害　若惡獸圍繞　利牙爪可怖
念彼觀音力　疾走無邊方　蚖蛇及蝮蠍
氣毒煙火然　念彼觀音力　尋聲自迴去
雲雷鼓掣電　降雹澍大雨　念彼觀音力
應時得消散　眾生被困厄　無量苦逼身
觀音妙智力　能救世間苦　具足神通力
廣修智方便　十方諸國土　無剎不現身
種種諸惡趣　地獄鬼畜生　生老病死苦
以漸悉令滅　真觀清淨觀　廣大智慧觀
悲觀及慈觀　常願常瞻仰　無垢清淨光
慧日破諸闇　能伏災風火　普明照世間
悲體戒雷震　慈意妙大雲　澍甘露法雨
滅除煩惱焰　諍訟經官處　怖畏軍陣中
念彼觀音力　眾怨悉退散　妙音觀世音
梵音海潮音　勝彼世間音　是故須常念
念念勿生疑　觀世音淨聖　於苦惱死厄
能為作依怙　具一切功德　慈眼視眾生
福聚海無量　是故應頂禮

爾時持地菩薩即從座起前白佛言
世尊若有眾生聞是觀世音菩薩品
自在之業普門示現神通力者當知
是人功德不少佛說是普門品時眾
中八萬四千眾生皆發無等等阿耨
多羅三藐三菩提心

觀世音菩薩普門品第二十五

佛紀二五五八午四月

願以此功德普及於一切我等與眾生皆共成佛道

姜思檳頓首書

現天大將軍身而為說法應以毘沙
門身得度者即現毘沙門身而為說
法應以小王身得度者即現小王身
而為說法應以長者身得度者即現
長者身而為說法應以居士身得度
者即現居士身而為說法應以宰官
身得度者即現宰官身而為說法應
以婆羅門身得度者即現婆羅門身
而為說法應以比丘比丘尼優婆塞
優婆夷身得度者即現比丘比丘尼
優婆塞優婆夷身而為說法應以長
者居士宰官婆羅門婦女身得度者
即現婦女身而為說法應以童男童
女身得度者即現童男童女身而為
說法應以天龍夜叉乾闥婆阿修羅
迦樓羅緊那羅摩睺羅伽人非人等
身得度者即皆現之而為說法應以
執金剛神得度者即現執金剛神而
為說法無盡意是觀世音菩薩成就
如是功德以種種形遊諸國土度脫
眾生是故汝等應當一心供養觀世
音菩薩是觀世音菩薩摩訶薩於怖
畏急難之中能施無畏是故此娑婆
世界皆號之為施無畏者

無盡意菩薩白佛言世尊我今當供養
觀世音菩薩即解頸眾寶珠瓔珞價直百千
兩金而以與之作是言仁者受此法
施珍寶瓔珞時觀世音菩薩不肯受
之無盡意復白觀世音菩薩言仁者
愍我等故受此瓔珞

爾時佛告觀世音菩薩當愍此無盡
意菩薩及四眾天龍夜叉乾闥婆阿
修羅迦樓羅緊那羅摩睺羅伽人非
人等故受是瓔珞即時觀世音菩薩
愍諸四眾及於天龍人非人等受其
瓔珞分作二分一分奉釋迦牟尼佛
一分奉多寶佛塔無盡意觀世音菩
薩有如是自在神力遊於娑婆世界

爾時無盡意菩薩以偈問曰
世尊妙相具　我今重問彼　佛子何因緣
名為觀世音　具足妙相尊　偈答無盡意
汝聽觀音行　善應諸方所　弘誓深如海
歷劫不思議　侍多千億佛　發大清淨願
我為汝略說　聞名及見身　心念不空過
能滅諸有苦　假使興害意　推落大火坑
念彼觀音力　火坑變成池　或漂流巨海
龍魚諸鬼難　念彼觀音力　波浪不能沒

玉瑛教

三乘次第演金言　三世如来亦共宣
初說有空人盡執　後非空有眾皆捐
龍宮滿藏醫方義　鶴樹終談理未玄
真淨界中纔一念　閻浮早已八千年

六、達本
勿於中路事空王　策杖還須達本鄉
雲水隔時君莫住　雪山深處我非忙
堪嗟去日顏如玉　却歎迴時鬢似霜
撒手到家人不識　更無一物獻尊堂

七、還源
返本還源事已差　本來無住不名家
萬年松徑雪深覆　一帶峰巒雲更遮
賓主穆時全是妄　君臣合處正中邪
還鄉曲調如何唱　明月堂前枯樹花

八、轉位
涅槃城裏尚猶危　陌路相逢沒定期
權掛垢衣云是佛　却裝珍御復名誰
木人夜半穿靴去　石女天明戴帽歸
萬古碧潭空界月　再三撈摝始應知

九、廻機
被毛戴角入鄽來　優鉢羅華火裡開
煩惱海中為雨露　無明山上作雲雷
鑊湯爐炭吹教滅　劍樹刀山喝使摧
金鎖玄關留不住　行於異路且輪廻

十、一色
枯木岩前差路多　行人到此盡蹉跎
鷺鷥立雪非同色　明月蘆花不似他
了了了時無可了　玄玄玄處亦須呵
慇懃為唱玄中曲　空裏蟾光撮得麼

願以此功德　普及於一切　我等與眾生　皆共成佛道

佛紀二五五五年四月二十五日姜忠模焚香心書

十玄談

同安常察禪師述

一、心印
問君心印作何顏　心印何人敢授傳
歷劫坦然無異色　呼為心印早虛言
須知體自虛空性　將喻紅爐火裡蓮
勿謂無心云是道　無心猶隔一重關

二、祖意
祖意如空不是空　靈機爭墮有無功
三賢尚未明斯旨　十聖那能達此宗
透網金鱗猶滯水　廻頭石馬出沙籠
慇懃為說西來意　莫問西來及與東

三、玄機
迢迢空劫勿能收　豈與塵機作繫留
妙體本來無處所　通身何更有蹤由
靈然一句起群像　迥出三乘不假修
撒手那邊千聖外　廻程堪作火中牛

四、塵異
濁者自濁清者清　菩提煩惱等空平
誰言卞璧無人鑑　我道驪珠到處晶

백지묵서 (십현담), 28×160cm

義相祖師 法性偈

法性圓融無二相　諸法不動本來寂
無名無相絕一切　證智所知非餘境
真性甚深極微妙　不守自性隨緣成
一中一切多中一　一即一切多即一
一微塵中含十方　一切塵中亦如是
無量遠劫即一念　一念即是無量劫
九世十世互相即　仍不雜亂隔別成
初發心時便正覺　生死涅槃常共和
理事冥然無分別　十佛普賢大人境
能仁海印三昧中　繁出如意不思議
雨寶益生滿虛空　衆生隨器得利益
是故行者還本際　叵息妄想必不得
無緣善巧捉如意　歸家隨分得資糧
以陀羅尼無盡寶　莊嚴法界實寶殿
窮坐實際中道床　舊來不動名為佛

佛紀二五五八年一月姜忠模頓首書

감지금니 (의상조사법성게), 33×49cm

백지주묵 (천부경), 31×27cm

見人見眾生見壽者見則於此經不能聽受讀誦為人解說須菩提在在處處若有此經一切世閒天人阿修羅所應供養

當知此處則為是塔皆應恭敬作禮圍繞以諸華香而散其處　復次須菩提善男子善女人受持讀誦此經若為人輕賤

是人先世罪業應墮惡道以今世人輕賤故先世罪業則為消滅當得阿耨多羅三藐三菩提　須菩提我念過去無量阿僧

祇劫於然燈佛前得值八百四千萬億那由他諸佛悉皆供養承事无空過者若復有人於後末世能受持讀誦此經所得

功德於我所供養諸佛功德百分不及一千萬億分乃至算數譬喻所不能及　須菩提若善男子善女人於後末世有受持

讀誦此經所得功德我若具說者或有人聞心則狂亂狐疑不信　須菩提當知是經義不可思議果報亦不可思議　爾時

須菩提白佛言世尊善男子善女人發阿耨多羅三藐三菩提心云何應住云何降伏其心佛告須菩提善男子善女人發

阿耨多羅三藐三菩提者當生如是心我應滅度一切眾生滅度一切眾生已而無有一眾生實滅度者何以故須菩提若

菩薩有我相人相眾生相壽者相則非菩薩所以者何須菩提實無有法發阿耨多羅三藐三菩提者須菩提於意云何如

來於然燈佛所有法得阿耨多羅三藐三菩提不不也世尊如我解佛所說義佛於然燈佛所無有法得阿耨多羅三藐三

菩提佛言如是如是須菩提實無有法如來得阿耨多羅三藐三菩提須菩提若有法如來得阿耨多羅三藐三菩提者然

燈佛則不與我受記汝於來世當得作佛號釋迦牟尼以實無有法得阿耨多羅三藐三菩提是故然燈佛與我受記作是

言汝於來世當得作佛號釋迦牟尼何以故如來者即諸法如義若有人言如來得阿耨多羅三藐三菩提須菩提實無有

法佛得阿耨多羅三藐三菩提須菩提如來所得阿耨多羅三藐三菩提於是中無實無虛是故如來說一切法皆是佛法

須菩提所言一切法者即非一切法是故名一切法須菩提譬如人身長大須菩提言世尊如來說人身長大則為非大身

是名大身須菩提菩薩亦如是若作是言我當滅度無量眾生則不名菩薩何以故須菩提實無有法名為菩薩是故佛說

一切法無我無人無眾生無壽者須菩提若菩薩作是言我當莊嚴佛土是不名菩薩何以故如來說莊嚴佛土者即非莊

嚴是名莊嚴須菩提若菩薩通達無我法者如來說名真是菩薩　須菩提於意云何如來有肉眼不如是世尊如來有肉

眼須菩提於意云何如來有天眼不如是世尊如來有天眼須菩提於意云何如來有慧眼不如是世尊如來有慧眼須菩

提於意云何如來有法眼不如是世尊如來有法眼須菩提於意云何如來有佛眼不如是世尊如來有佛眼須菩提於意

云何如恒河中所有沙佛說是沙不如是世尊如來說是沙須菩提於意云何如一恒河中所有沙有如是等恒河是諸恒

河所有沙數佛世界如是寧為多不甚多世尊佛告須菩提尒所國土中所有眾生若干種心如來悉知何以故如來說諸

心皆為非心是名為心所以者何須菩提過去心不可得現在心不可得未來心不可得　須菩提於意云何若有人滿三

千大千世界七寶以用布施是人以是因緣得福多不如是世尊此人以是因緣得福甚多須菩提若福德有實如來不說

得福德多以福德無故如來說得福德多　須菩提於意云何佛可以具足色身見不不也世尊如來不應以具足色身見

何以故如來說具足色身即非具足色身是名具足色身　須菩提於意云何如來可以具足諸相見不不也世尊如來不應

以具足諸相見何以故如來說諸相具足即非具足是名諸相具足　須菩提汝勿謂如來作是念我當有所說法莫作是

念何以故若人言如來有所說法即為謗佛不能解我所說故須菩提說法者無法可說是名說法　爾時慧命須菩提白佛

言世尊頗有眾生於未來世聞說是法生信心不佛言須菩提彼非眾生非不眾生何以故須菩提眾生眾生者如來說非

眾生是名眾生　須菩提白佛言世尊佛得阿耨多羅三藐三菩提為無所得耶佛言如是如是須菩提我於阿耨多羅三

般若波羅蜜。乃至無有少法。可得。是名阿耨多羅三藐三菩提。復次須菩提。是法平等。無有高下。是名阿耨多羅三藐三菩提

提。以無我無人無眾生無壽者。修一切善法。則得阿耨多羅三藐三菩提。須菩提。所言善法者。如來說即非善法。是名善法

須菩提。若三千大千世界中所有諸須彌山王。如是等七寶聚有人持用布施。若人以此般若波羅蜜經乃至四句偈等

受持讀誦為他人說。於前福德百分不及一。百千萬億分。乃至算數譬喻所不能及

須菩提。於意云何。汝等勿謂如來作

是念。我當度眾生。須菩提。莫作是念。何以故。實無有眾生如來度者。若有眾生如來度者。如來則有我人眾生壽者。須菩提

如來說有我者。則非有我。而凡夫之人以為有我。須菩提。凡夫者。如來說則非凡夫

如來不須菩提。於意云何。可以三十二相觀如來不。須菩提言。如是如是。以三十二相觀如

言世尊。如我解佛所說義不應以三十二相觀如來爾時世尊而說偈言　若以色見我。以音聲求我。是人行邪道。不能見

如來　須菩提。汝若作是念。如來不以具足相故。得阿

耨多羅三藐三菩提。須菩提。汝若作是念。發阿耨多羅三藐三菩提心者。說諸法斷滅。莫作是念。何以故。發阿耨多羅三藐

三菩提心者。於法不說斷滅相　須菩提。若菩薩以滿恒河沙等世界七寶持用布施。若復有人知一切法無我。得成於忍

此菩薩勝前菩薩所得功德。須菩提。以諸菩薩不受福德故。須菩提白佛言。世尊。云何菩薩不受福

德不應貪著。是故說不受福德　須菩提。若有人言。如來若來若去。若坐若臥。是人不解我所說義。何以故。如來者。無所從

來亦無所去。故名如來　須菩提。若善男子善女人。以三千大千世界碎為微塵。於意云何。是微塵眾寧為多不。甚多世尊

何以故。若是微塵眾實有者。佛則不說是微塵眾。所以者何。佛說微塵眾。則非微塵眾。是名微塵眾。世尊。如來所說三千大

千世界則非世界。是名世界。何以故。若世界實有者。則是一合相。如來說一合相。則非一合相。是名一合相。須菩提。一合相

者則是不可說。但凡夫之人貪著其事　須菩提。若人言。佛說我見人見眾生見壽者見。須菩提。於意云何。是人解我所說

義不。不也。世尊。是人不解如來所說義。何以故。世尊說我見人見眾生見壽者見。即非我見人見眾生見壽者見。是名我見

人見眾生見壽者見　須菩提。發阿耨多羅三藐三菩提心者。於一切法應如是知。如是見。如是信解。不生法相須菩提所言

法相者。如來說即非法相。是名法相　須菩提。若有人以滿無量阿僧祇世界七寶持用布施。若有善男子善女人。發菩薩

心者。持於此經乃至四句偈等受持讀誦。為人演說其福勝彼。云何為人演說。不取於相。如如不動。何以故　一切有為法

如夢幻泡影。如露亦如電。應作如是觀　　佛說是經已。長老須菩提及諸比丘比丘尼優婆塞優婆夷一切世間天人阿修

羅聞佛所說皆大歡喜信受奉行

金剛般若波羅蜜經　真言　那謨婆伽跋帝　鉢喇壤　波羅弭多曳　唵　伊利底　伊室利　輸盧馱　毗舍耶　莎婆訶

我今擿願盡未來　所成經典不爛壞　假使三災破大千　此經與空不散破　若有眾生於此經

見佛聞法敬舍利　發菩提心不退轉　修般若行速成佛　　佛紀二五五九年六月　姜忠模　謹書

菩提言如是如是以三十二相觀如來

我解佛所說義不應以三十二相觀如來爾時世尊而說偈言

須菩提汝若作是念如來不以具足相故得阿耨多羅三藐三菩提

藐三菩提汝若作是念發阿耨多羅三藐三菩提者說諸法斷滅莫作

者於法不說斷滅相　須菩提若

前菩薩所得功德須菩提以諸菩薩不受福德故須菩提白佛言世尊云何菩薩

須菩提若菩薩以滿恒河沙等世界七寶持用布施

故名如來　須菩提

是故說不受福德　須菩提若

微塵眾實有者佛則不說是微塵眾所以者何佛說微塵眾則非微塵眾是名

非世界是名世界何以故若世界實有者則是一合相如來說一合相則非一合

須菩提若善男子善女人以三千大千世界碎為微塵於意云何是

須菩提若有人言如來若來若去若坐若臥是人不解

說但凡夫之人貪著其事　須菩提若人言佛說我見人見眾生見

須菩提若人言佛說我見人見眾生見壽者見

來說即非法相是名法相

世尊是人不解如來所說義何以故

壽者見須菩提發阿耨多羅三藐三菩提心者於一切法應如是知如是見

經乃至四句偈等受持讀誦為人演說其福勝彼云何為人演說不取於相

……乞已，還至本處。飯食訖，收衣鉢，洗足已，敷座而坐。

時，長老須菩提在大眾中，即從座起，偏袒右肩，右膝著地，合掌恭敬而白佛言：「希有！世尊！如來善護念諸菩薩，善付囑諸菩薩。世尊！善男子、善女人，發阿耨多羅三藐三菩提心，應云何住，云何降伏其心？」

佛言：「善哉，善哉。須菩提！如汝所說，如來善護念諸菩薩，善付囑諸菩薩。汝今諦聽，當為汝說。善男子、善女人，發阿耨多羅三藐三菩提心，應如是住，如是降伏其心。」「唯然。世尊！願樂欲聞。」

佛告須菩提：「諸菩薩摩訶薩應如是降伏其心！所有一切眾生之類，若卵生、若胎生、若濕生、若化生，若有色、若無色，若有想、若無想、若非有想非無想，我皆令入無餘涅槃而滅度之。如是滅度無量無數無邊眾生，實無眾生得滅度者。何以故？須菩提！若菩薩有我相、人相、眾生相、壽者相，即非菩薩。

「復次，須菩提！菩薩於法，應無所住，行於布施，所謂不住色布施，不住聲香味觸法布施。須菩提！菩薩應如是布施，不住於相。何以故？若菩薩不住相布施，其福德不可思量。須菩提！於意云何？東方虛空可思量不？」「不也，世尊！」「須菩提！南西北方四維上下虛空可思量不？」「不也，世尊！」「須菩提！菩薩無住相布施，福德亦復如是不可思量。須菩提！菩薩但應如所教住。

「須菩提！於意云何？可以身相見如來不？」「不也，世尊！不可以身相得見如來。何以故？如來所說身相，即非身相。」佛告須菩提：「凡所有相，皆是虛妄。若見諸相非相，則見如來。」

須菩提白佛言：「世尊！頗有眾生，得聞如是言說章句，生實信不？」佛告須菩提：「莫作是說。如來滅後，後五百歲，有持戒修福者，於此章句能生信心，以此為實，當知是人不於一佛二佛三四五佛而種善根，已於無量千萬佛所種諸善根，聞是章句，乃至一念生淨信者，須菩提！如來悉知悉見，是諸眾生得如是無量福德。何以故？是諸眾生無復我相、人相、眾生相、壽者相。無法相，亦無非法相。何以故？是諸眾生若心取相，即為著我人眾生壽者。若取法相，即著我人眾生壽者。何以故？若取非法相，即著我人眾生壽者，是故不應取法，不應取非法。

# 金剛般若波羅蜜經

姚秦三藏沙門鳩摩羅什奉 詔譯

如是我聞一時佛在舍衛國祇樹給孤獨園與大比丘衆千二百五十人俱爾時世尊食時着衣持鉢入舍衛大城乞食

於其城中次第乞已還至本處飯食訖收衣鉢洗足已敷座而坐 時長老須菩提在大衆中即從座起偏袒右肩右膝着

地合掌恭敬而白佛言希有世尊如来善護念諸菩薩善付囑諸菩薩世尊善男子善女人發阿耨多羅三藐三菩提心應

云何住云何降伏其心佛言善哉善哉須菩提如汝所說如来善護念諸菩薩善付囑諸菩薩汝今諦聽當為汝說善男子

善女人發阿耨多羅三藐三菩提心應如是住如是降伏其心唯然世尊願樂欲聞 佛告須菩提諸菩薩摩訶薩應如是

降伏其心所有一切衆生之類若卵生若胎生若濕生若化生若有色若無色若有想若無想若非有想非無想我皆令入

無餘涅槃而滅度之如是滅度無量無數無邊衆生實無衆生得滅度者何以故須菩提若菩薩有我相人相衆生相壽者

相即非菩薩 復次須菩提菩薩於法應無所住行於布施所謂不住色布施不住聲香味觸法布施須菩提菩薩應如是

布施不住於相何以故若菩薩不住相布施其福德不可思量須菩提於意云何東方虛空可思量不不也世尊須菩提南

西北方四維上下虛空可思量不不也世尊須菩提菩薩無住相布施福德亦復如是不可思量須菩提菩薩但應如所教

住 須菩提於意云何可以身相見如来不不也世尊不可以身相得見如来何以故如来所說身相即非身相佛告須菩

提凡所有相皆是虛妄若見諸相非相則見如来 須菩提白佛言世尊頗有衆生得聞如是言說章句生實信不佛告須

菩提莫作是說如来滅後後五百歲有持戒修福者於此章句能生信心以此為實當知是人不於一佛二佛三四五佛而

種善根已於無量千萬佛所種諸善根聞是章句乃至一念生淨信者須菩提如来悉知悉見是諸衆生得如是無量福德

何以故是諸衆生無復我相人相衆生相壽者相無法相亦無非法相何以故是諸衆生若心取相則為着我人衆生壽者

若取法相即着我人衆生壽者何以故若取非法相即着我人衆生壽者是故不應取法不應取非法以是義故如来常說

汝等比丘知我說法如筏喻者法尚應捨何況非法 須菩提於意云何如来得阿耨多羅三藐三菩提耶如来有所說法

耶須菩提言如我解佛所說義無有定法名阿耨多羅三藐三菩提亦無有定法如来可說何以故如来所說法皆不可取

不可說非法非非法所以者何一切賢聖皆以無為法而有差別 須菩提於意云何若人滿三千大千世界七寶以用布

施是人所得福德寧為多不須菩提言甚多世尊何以故是福德即非福德性是故如来說福德多若復有人於此經中受

持乃至四句偈等為他人說其福勝彼何以故須菩提一切諸佛及諸佛阿耨多羅三藐三菩提法皆從此經出須菩提所

謂佛法者即非佛法 須菩提於意云何須陀洹能作是念我得須陀洹果不須菩提言不也世尊何以故須陀洹名為入

流而無所入不入色聲香味觸法是名須陀洹須菩提於意云何斯陀含能作是念我得斯陀含果不須菩提言不也世尊

何以故斯陀含名一往来而實無往来是名斯陀含須菩提於意云何阿那含能作是念我得阿那含果不須菩提言不也

世尊何以故阿那含名為不来而實無不来是故名阿那含須菩提於意云何阿羅漢能作是念我得阿羅漢道不須菩提

言不也世尊何以故實無有法名阿羅漢世尊若阿羅漢作是念我得阿羅漢道即為着我人衆生壽者世尊佛說我得無

백지묵서 (금강반야바라밀경), 86.5×301cm

諍三昧人中最為第一是第一離欲阿羅漢世尊我不作是念我得阿羅漢道世尊則不說
須菩提是樂阿蘭那行者以須菩提實無所行而名須菩提是樂阿蘭那行
於法有所得不不也世尊如來在然燈佛所於法實無所得須菩提於意云何菩薩莊嚴佛土不不也世尊何以故莊嚴佛
土者則非莊嚴是名莊嚴是故須菩提諸菩薩摩訶薩應如是生清淨心不應住色生心不應住聲香味觸法生心應無所
住而生其心須菩提譬如有人身如須彌山王於意云何是身為大不須菩提言甚大世尊何以故佛說非身是名大身
須菩提如恒河中所有沙數如是沙等恒河於意云何是諸恒河沙寧為多不須菩提言甚多世尊但諸恒河尚多無數何
況其沙須菩提我今實言告汝若有善男子善女人以七寶滿爾所恒河沙數三千大千世界以用布施得福多不須菩提
言甚多世尊佛告須菩提若善男子善女人於此經中乃至受持四句偈等為他人說而此福德勝前福德　復次須菩提
隨說是經乃至四句偈等當知此處一切世間天人阿修羅皆應供養如佛塔廟何況有人盡能受持讀誦須菩提當知是
人成就最上第一希有之法若是經典所在之處則為有佛若尊重弟子　爾時須菩提白佛言世尊當何名此經我等云
何奉持佛告須菩提是經名為金剛般若波羅蜜以是名字汝當奉持所以者何須菩提佛說般若波羅蜜則非般若波羅
蜜是名般若波羅蜜須菩提於意云何如來有所說法不須菩提白佛言世尊如來無所說須菩提於意云何三千大千世
界所有微塵是為多不須菩提言甚多世尊須菩提諸微塵如來說非微塵是名微塵如來說世界非世界是名世界須菩
提於意云何可以三十二相見如來不不也世尊不可以三十二相得見如來何以故如來說三十二相即是非相是名三
十二相須菩提若有善男子善女人以恒河沙等身命布施若復有人於此經中乃至受持四句偈等為他人說其福甚多

爾時須菩提聞說是經深解義趣涕淚悲泣而白佛言希有世尊佛說如是甚深經典我從昔來所得慧眼未曾得聞如
是之經世尊若復有人得聞是經信心清淨則生實相當知是人成就第一希有功德世尊是實相者則是非相是故如來
說名實相世尊我今得聞如是經典信解受持不足為難若當來世後五百歲其有眾生得聞是經信解受持是人則為第
一希有何以故此人無我相人相眾生相壽者相所以者何我相即是非相人相眾生相壽者相即是非相何以故離一切
諸相則名諸佛佛告須菩提如是如是若復有人得聞是經不驚不怖不畏當知是人甚為希有何以故須菩提如來說第
一波羅蜜非第一波羅蜜是名第一波羅蜜須菩提忍辱波羅蜜如來說非忍辱波羅蜜何以故須菩提如我昔為歌利王
割截身體我於爾時無我相無人相無眾生相無壽者相何以故我於往昔節節支解時若有我相人相眾生相壽者相應
生瞋恨須菩提又念過去於五百世作忍辱仙人於爾所世無我相無人相無眾生相無壽者相是故須菩提菩薩應離一
切相發阿耨多羅三藐三菩提心不應住色生心不應住聲香味觸法生心應生無所住心若心有住則為非住是故佛說
菩薩心不應住色布施須菩提菩薩為利益一切眾生應如是布施如來說一切諸相即是非相又說一切眾生則非眾生
須菩提如來是真語者實語者如語者不誑語者不異語者須菩提如來所得法此法無實無虛須菩提若菩薩心住於法
而行布施如人入闇則無所見若菩薩心不住法而行布施如人有目日光明照見種種色須菩提當來之世若有善男子
善女人能於此經受持讀誦則為如來以佛智慧悉知是人悉見是人皆得成就無量無邊功德　須菩提若有善男子善
女人初日分以恒河沙等身布施中日分復以恒河沙等身布施後日分亦以恒河沙等身布施如是無量百千萬億劫以
身布施若復有人聞此經典信心不逆其福勝彼何況書寫受持讀誦為人解說須菩提以要言之是經有不可思議不可

義相祖師法性偈

法性圓融無二相　諸法不動本来寂
無名無相絕一切　證智所知非餘境
真性甚深極微妙　不守自性隨緣成
一中一切多中一　一即一切多即一
一微塵中含十方　一切塵中亦如是
無量遠劫即一念　一念即是無量劫
九世十世互相即　仍不雜亂隔別成
初發心時便正覺　生死涅槃常共和
理事冥然無分別　十佛普賢大人境
能仁海印三昧中　繁出如意不思議
雨寶益生滿虛空　衆生隨器得利益
是故行者還本際　叵息妄想必不得
無緣善巧捉如意　歸家隨分得資粮
以陁羅尼無盡寶　莊嚴法界實寶殿
窮坐實際中道床　舊来不動名為佛

義相祖師法性偈

佛紀二五五七年二月　姜忠模頓首書

홍지은니 (의상조사법성게), 28×43cm

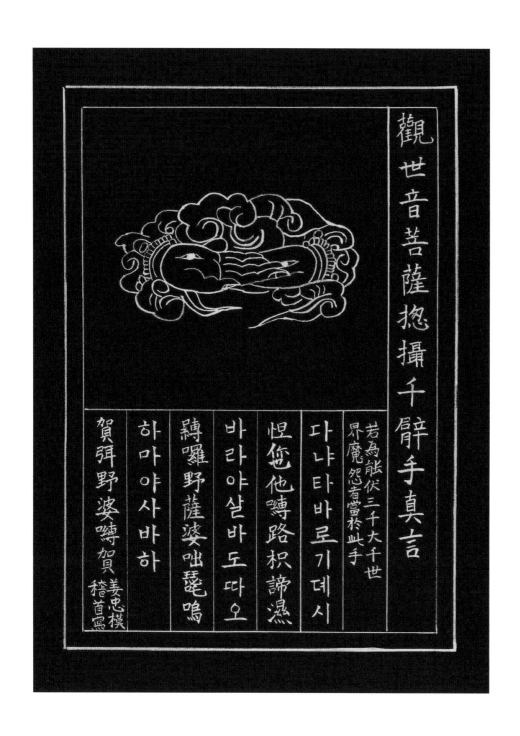

감지금니 (관세음보살 총섭천비수 진언), 49×33cm

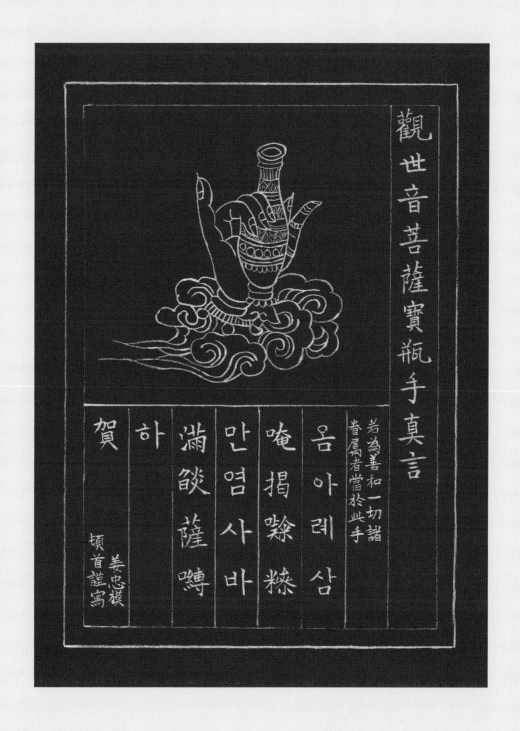

홍지은니 (관세음보살 보병수 진언), 49×33cm

一微塵中
含十方

백지묵서 (일미진중함시방), 35×10cm

佛說尊勝陀羅尼呪

那謨薄伽跋帝啼隸路迦鉢羅底毘失瑟咤耶

地阿訶鼻詵者蘜揭多伐折那阿瑜折蜜剃多鼻曬雞輸

澷多醯婆婆破囉拏擎揭底檐毘訶唎多鼻輸駄耶娑

勃陀耶薄伽跋帝怛姪他電毘輸駄娑婆囉三

伽伽那鼻輸弭珊珠地帝薩婆怛他揭多地瑟咤那

囉唱囉濕弭珊珠地帝薩婆怛他揭多地瑟咤那

頡地瑟恥帝慕姪隸拔折囉迦耶僧訶多那鼻

提薩婆末那囉頡孥姪輸提拔折囉庵你伐多

輸提薩末那鼻社提鉢帝末你伐怛阿瑜輸多

多俱胝鉢剃輸提薩末那鼻普吒勃地輸提僧訶

耶毘社耶鼻社耶末囉末囉末囉末你伐囉地帝

耶薄毘輸駄耶跋折囉跋折囉勃陀頡地瑟帝

麼麼薩婆薩埵那迦耶跋折囉庵鉢剃鉢剃都

提薩婆蒲馱耶蒲馱耶三湯多鉢剃輸提薩

輸姪勃姪姪勃姪他揭多三湯多鉢剃輸提薩

婆怛他揭多地瑟咤耶帝娑婆訶

佛紀二千五百五十二年四月二十七日
姜忠模頓首恭書

백지묵서 (불설존승다라니주), 31×32cm

29

金剛般若波羅蜜經

姚秦三藏沙門鳩摩羅什奉 詔譯

法會因由分第一

如是我聞一時佛在舍衛國祇樹給孤獨園
與大比丘眾千二百五十人俱爾時世尊食
時着衣持鉢入舍衛大城乞食於其城中次
第乞已還至本處飯食訖收衣鉢洗足已敷

座而坐

善現起請分第二

時長老須菩提在大眾中即從座起偏袒右
肩右膝着地合掌恭敬而白佛言希有世尊
如来善護念諸菩薩善付囑諸菩薩世尊善
男子善女人發阿耨多羅三藐三菩提心應
云何住云何降伏其心佛言善哉善哉須菩
提如汝所說如来善護念諸菩薩善付囑諸

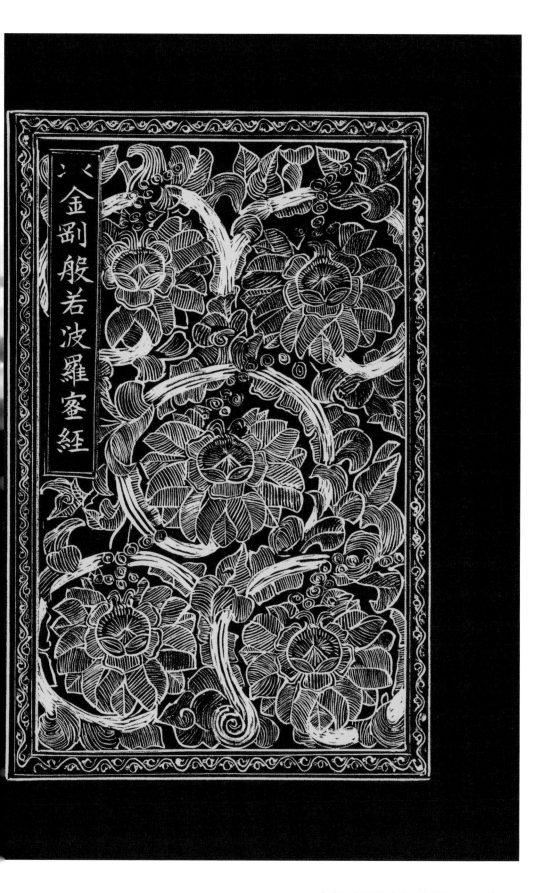

金剛般若波羅蜜経

감지금니 (금강반야바라밀경), 34.5×600cm

菩薩汝今諦聽當為汝說善男子善女人發

阿耨多羅三藐三菩提心應如是住如是降

伏其心唯然世尊願樂欲聞

大乘正宗分第三

佛告須菩提諸菩薩摩訶薩應如是降伏其

心所有一切眾生之類若卵生若胎生若濕

生若化生若有色若無色若有想若無想若

非有想非無想我皆令入無餘涅槃而滅度

之如是滅度無量無數無邊眾生實無眾生

得滅度者何以故須菩提若菩薩有我相人

相眾生相壽者相即非菩薩

妙行無住分第四

復次須菩提菩薩於法應無所住行於布施

所謂不住色布施不住聲香味觸法布施須

菩提菩薩應如是布施不住於相何以故若

菩薩不住相布施其福德不可思量須菩提是

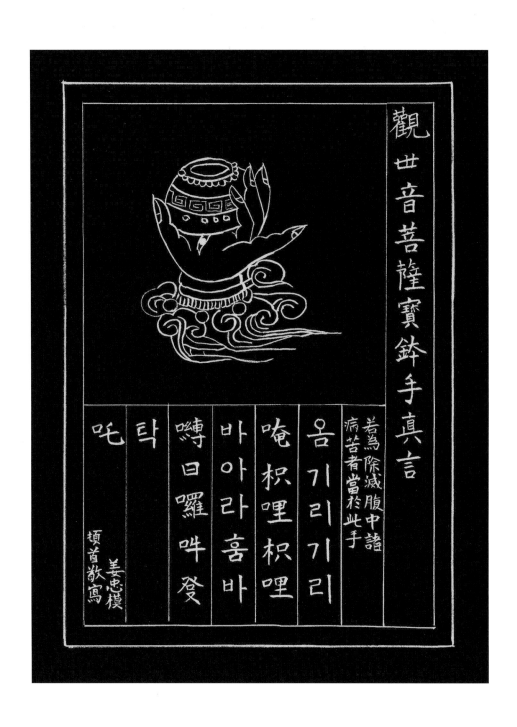

觀世音菩薩寶鉢手眞言

若為除滅腹中諸
病苦者當於此手

옴 기리 기리

唵 枳哩 枳哩

바아라 훔 바

嚩日囉 吽 發

뎍 탁

嚩日囉 吽 發

頓首敬寫
姜忠模

감지금니 (관세음보살 보발수 진언), 49×33cm

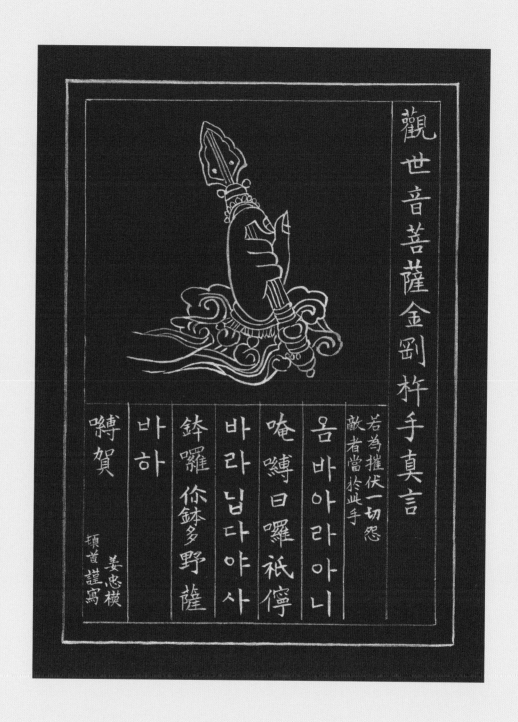

觀世音菩薩金剛杵手眞言

若爲摧伏一切怨
敵者當於此手

옴 바아라 아니

唵縛日囉祇儜

바라 닙다야사

鉢囉你鉢多野薩

바하

縛賀

姜忠模
頓首謹寫

홍지은니 (관세음보살 금강저수 진언), 49×33cm

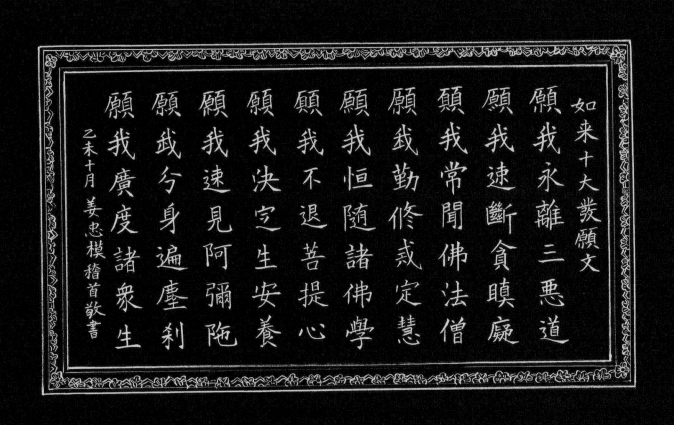

如来十大發願文
願我永離三惡道
願我速斷貪瞋癡
願我常聞佛法僧
願我勤修戒定慧
願我恒隨諸佛學
願我不退菩提心
願我決定生安養
願我速見阿彌陀
願我分身遍塵刹
願我廣度諸衆生
乙未十月姜忠模稽首敬書

감지금니 (여래십대발원문), 32×53cm

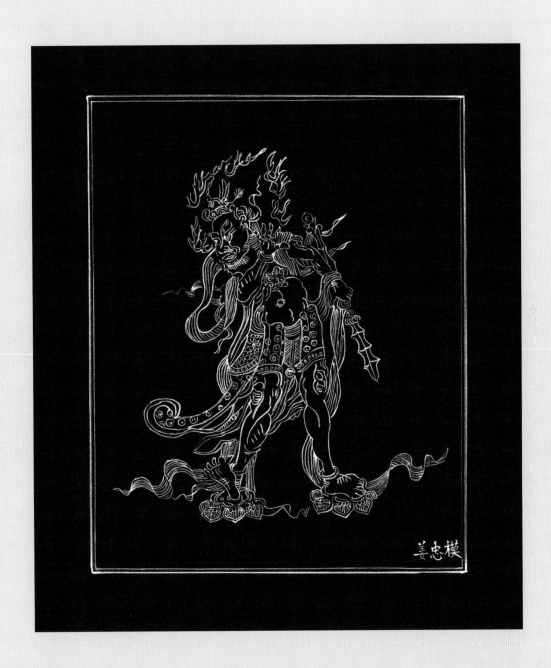

감지은니 (신장도), 25×20cm

意菩薩善男子若有無量百千萬億

眾生受諸苦惱聞是觀世音菩薩一心

稱名觀世音菩薩即時觀其音聲皆

得解脫若有持是觀世音菩薩名者

設入大火火不能燒由是菩薩威神

力故若為大水所漂稱其名號即得

淺處若有百千萬億眾生為求金銀

琉璃硨磲碼碯珊瑚琥珀真珠等寶

入於大海假使黑風吹其船舫飄墮

羅剎鬼國其中若有乃至一人稱觀

世音菩薩名者是諸人等皆得解脫

羅剎之難以是因緣名觀世音若復

有人臨當被害稱觀世音菩薩名者

彼所執刀杖尋段段壞而得解脫若

三千大千國土滿中夜叉羅剎欲来

惱人聞其稱觀世音菩薩名者是諸

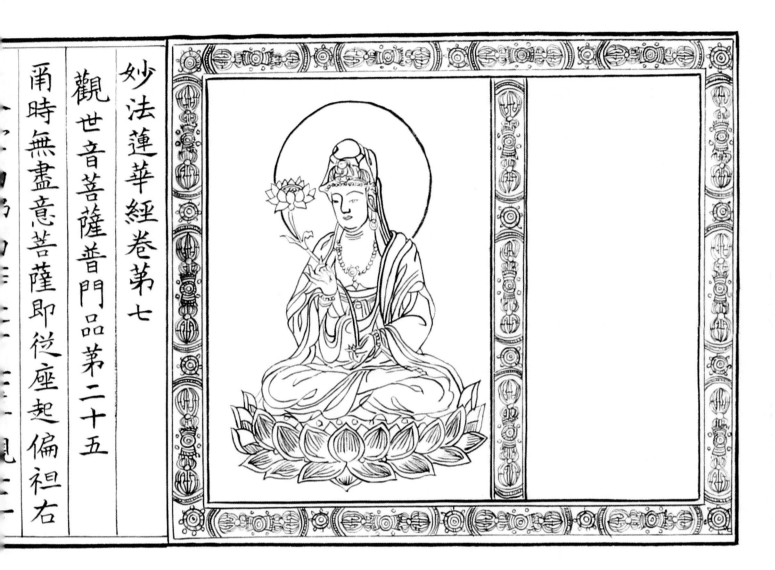

妙法蓮華經卷第七

觀世音菩薩普門品第二十五

爾時無盡意菩薩即從座起偏袒右

백지묵서 (관세음보살보문품), 22×115cm

應心念若有女人設欲求男禮拜供

養觀世音菩薩便生福德智慧之男

設欲求女便生端正有相之女宿植

德本眾人愛敬無盡意觀世音菩薩

有如是力若有眾生恭敬禮拜觀世

音菩薩福不唐捐是故眾生皆應受

持觀世音菩薩名号無盡意若有人

受持六十二億恒河沙菩薩名字復

盡形供養飲食衣服卧具醫藥於汝

意云何是善男子善女人功德多不

無盡意言甚多世尊佛言若復有人

受持觀世音菩薩名号乃至一時禮

拜供養是二人福正等無異於百千

萬億劫不可窮盡無盡意受持觀世

音菩薩名號得如是無量無邊福德

之利

悪鬼尚不能以悪眼視之況復加害
設復有人若有罪若無罪杻械枷鎖
檢繫其身稱觀世音菩薩名者皆悉
断壞即得解脱若三千大千國土滿
中怨賊有一商主將諸商人齎持重
寶経過險路其中一人作是唱言諸
善男子勿得恐怖汝等應當一心稱
觀世音菩薩名號是菩薩能以無畏
施於衆生汝等若稱名者於此怨賊
當得解脱衆商人聞俱發聲言南無
觀世音菩薩稱其名故即得解脱無
盡意觀世音菩薩摩訶薩威神之力
巍巍如是若有衆生多於婬欲常念
恭敬觀世音菩薩便得離欲若多瞋
恚常念恭敬觀世音菩薩便得離瞋
若多愚癡常念恭敬觀世音菩薩便

柳光 姜忠模 Kang Choong Mo

한국사경연구회 정예회원

서예문화대전 초대작가

제1회 사경 개인전 (서울, 한국미술관 초대, 2016)

제4회 한국사경연구회원전 (서울, 청계천문화관)

제5회 한국사경연구회원전 (서울, 예술의전당 서예박물관)

제6회 한국사경연구회원전 (서울, 한국문화재보호재단)

제8회 한국사경연구회원전 (대구, 봉산문화회관)

제9회 한국사경연구회원전 (LA, 한국문화원)

제10회 한국사경연구회원전 (서울, 갤러리 미술세계)

제주시 관음정사 복장불사 외

**자 택** : 서울특별시 강남구 압구정동 458 현대Ⓐ 84-1304

**모바일** : 010-4117-6133

21세기 한국사경 정예작가

# 柳光 姜忠模

Kang Choong-Mo

발 행 일 ㅣ 2015년 12월 25일

저　　자 ㅣ 유광 강 충 모

펴 낸 곳 ㅣ 한국전통사경연구원
　　　　　　출판등록 ㅣ 2013년 10월 7일, 제25100-2013-000075호
　　　　　　주　　　소 ㅣ 03724 서대문구 연희로 14길 63-24 (1층)
　　　　　　전　　　화 ㅣ 02-335-2186, 010-4207-7186

제 작 처 ㅣ (주)서예문인화
　　　　　　주　　　소 ㅣ 서울시 종로구 사직로 10길 17 (내자동)
　　　　　　전　　　화 ㅣ 02-738-9880

총괄진행 ㅣ 이용진
디 자 인 ㅣ 박정태
스캔분해 ㅣ 고병관

© Kang Choong-Mo, 2015

ISBN  979-11-956986-4-6

값  15,000원